Un Violoniste

en Voyage

NOTES D'ITALIE

PARIS
LIBRAIRIE FISCHBACHER
33, rue de Seine, 33

1907
Droits réservés pour tous pays.

Contraste insuffisant

NF Z 43-120-14

Maurice REUCHSEL

Un Violoniste en Voyage

NOTES D'ITALIE

DEUXIÈME ÉDITION
Ornée de 8 Gravures hors texte

Prix net : 1 fr. 50

PARIS
LIBRAIRIE FISCHBACHER
33, rue de Seine, 33

1907
Droits réservés pour tous pays.

DU MÊME AUTEUR

LA MUSIQUE à LYON

Aperçu historique avec 10 portraits hors texte

NET : 3 FR.

Deuxième Edition

L'École Classique du Violon

Avec des notes sur " le Violon à travers les siècles "
et 17 gravures.

NET : 2 FR.

Troisième Edition

AVANT-PROPOS

❧ ❧ ❧

Sous ce titre : **Un Violoniste en Voyage,** sont réunies les notes prises, en visitant les principales villes d'Europe, sur tout ce qui est susceptible d'intéresser ceux qui s'occupent d'art violonistisque.

Ce premier fascicule est consacré aux **Notes d'Italie.** On y trouvera des renseignements puisés aux meilleures sources et sur place, en 1906. Plusieurs d'entre eux pourront fournir d'excellents préceptes techniques.

Un certain nombre d'anecdotes y ont été jointes. Quelques unes sont peut-être déjà connues, mais beaucoup sont certainement ignorées des amateurs ou des artistes français.

Le deuxième fascicule sera consacré aux **Notes d'Allemagne.**

Padoue et le Tombeau de Tartini

<p style="text-align:center">❧ ❧ ❧</p>

Tartini naquit à Pirano, mais Padoue fut sa ville d'adoption puisqu'il s'y fixa dès l'âge de 18 ans.

Sauf quelques absences, il y passa toute sa vie, d'abord comme étudiant à l'Université, puis, changeant de voie, comme simple musicien d'église; enfin comme maître renommé universellement, soit pour son école de violon justement célèbre, soit pour ses travaux théoriques, harmoniques et acoustiques que leur haute portée et leur nouveauté géniale imposèrent immédiatement à l'attention admirative de ses contemporains.

En nous rendant de Venise à Florence, nous avons tenu, on le comprendra aisément, à aller méditer quelques instants sur la tombe du grand musicien, et à chercher sur place les souvenirs de sa noble carrière.

A peine descendus du train, nous nous dirigeâmes vers la basilique Saint-Antoine, construite au XIIIe siècle, riche de peintures et de sculptures remarquables.

Grâce à l'obligeance d'un prêtre, nous pûmes recueillir de précieux renseignements sur les maîtres de chapelle et les *direttori d'orchestra* parmi lesquels Tartini a figuré.

Le plus ancien qui eut une célébrité fut Ludovico Balbi (vers 1600). Il publia, en collaboration avec Gabrieli et Vecchi, le graduel et l'antiphonaire imprimés chez Gardano, à Venise, en 1591, et écrivit plusieurs messes spécialement pour la chapelle de la basilique ; quelques manuscrits de ce vieil auteur sont conservés dans les archives et nous primes beaucoup d'intérêt à en lire certains fragments. Son successeur fut Giulio Belli, né à Longiano en 1560, qui occupa le poste jusqu'en 1620. C'était un compositeur d'église très fécond dont les œuvres les plus importantes sont des psaumes à 8 voix, écrits suivant le principe des deux chœurs alternés mis en pratique vers 1400 à St-Marc de Venise, et dont l'usage se répandit dans toutes les grandes maîtrises d'Italie, notamment à Rome et à Florence.

De 1620 à 1630, la chapelle eut pour directeur Orazio Scaletta, né à Crémone, auteur de plusieurs ouvrages théoriques et qui mourut de la peste à Padoue, en 1630.

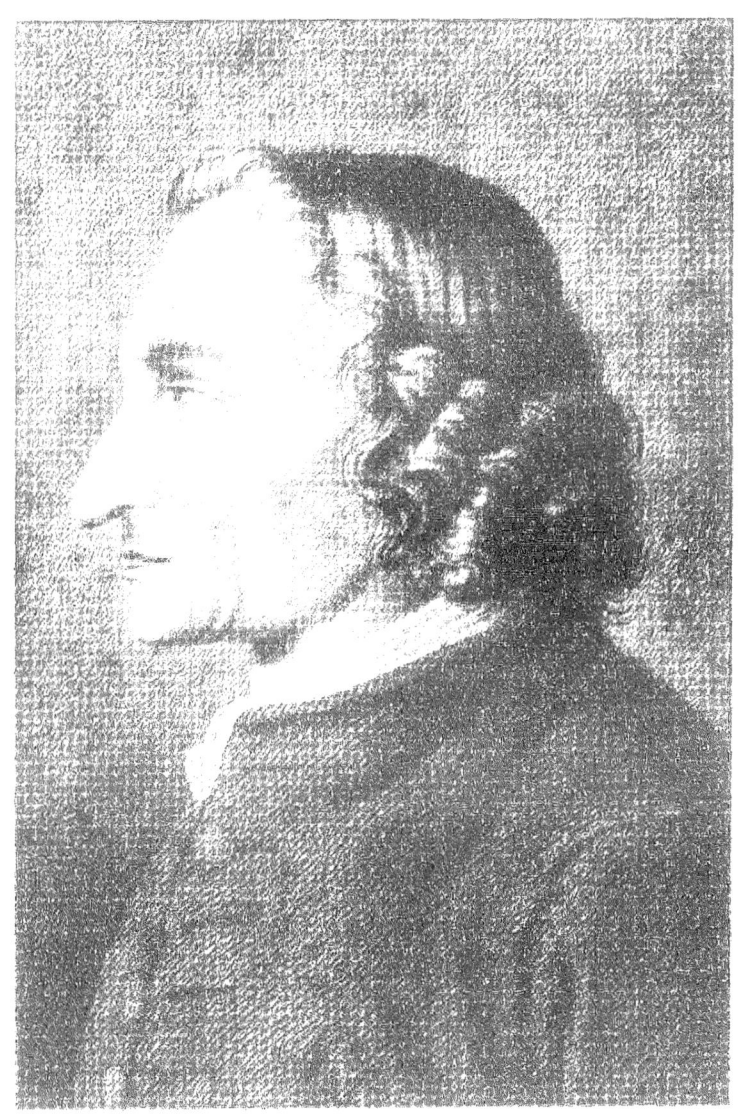

Au XVIIIᵉ siècle, la musique de la basilique traversa une ère de prospérité sans égale. Comme cela se fait encore aujourd'hui, deux groupes de musiciens, l'un de chanteurs comprenant 16 voix parmi lesquelles les sopranistes étaient admis, l'autre d'instrumentistes comprenant 24 (1) professeurs, participaient aux exécutions données pour les grandes fêtes, et il n'était pas rare de voir deux *maestri* de talent figurer parallèlement dans le personnel de Saint-Antoine, comme directeurs.

On juge par là du soin avec lequel les églises d'alors se préoccupaient du côté artistique des cérémonies. Il est vrai que ce luxe n'était point très coûteux. Un maître de chapelle touchait environ 200 ducats par an pour un service très absorbant (deux offices chaque jour), et le cachet des instrumentistes était encore plus modeste ; s'il faut en croire les registres d'émargement de l'époque, où certain « joueur de dessus de viole » donne reçu d'une somme d'une livre et dix sols pour une répétition et deux exécutions (messe et vêpres) !!

Quant à Tartini, on avait fait des sacrifices exceptionnels pour se l'attacher ; il touchait 400 ducats par an (1.600 francs).

(1) L'orchestre de la basilique San'Antonio ne comprenait que vingt-quatre instrumentistes et non pas quatre-vingt-quatre comme une erreur typographique me l'a fait dire dans mon « Ecole classique du violon ».

Francesco Calegari, moine de l'ordre de St-François, fut maître de chapelle de 1703 à 1724.

Rinaldi lui succéda jusqu'en 1729, époque à laquelle le bâton de commandement fut confié à Vallotti, moine franciscain considéré, après Cl. Merulo, Frescobaldi, Squarcialuppi, Landino, Valente, comme un des représentants les plus marquants de l'ancienne école des organistes italiens ; c'était aussi un théoricien et un compositeur d'église de la plus haute valeur (il fut le maître de l'abbé Vogler qui enseigna le contrepoint à Meyerbeer et à Weber).

La bibliothèque du *Liceo Musicale* de Bologne, une des plus riches du monde entier avec celles de Munich et de Florence (1), renferme, nous a-t-on dit, différents ouvrages très précieux de Rinaldi.

De nombreux manuscrits de Vallotti (motets à 6 et 8 voix, psaumes, vêpres) sont conservés à Padoue, soit à St-Antoine, soit à la cathédrale. Il est regrettable qu'on n'en fasse pas une édition complète, car, à part quelques fugues parues il y a déjà fort longtemps, on ignore totalement la production de ce contrapuntiste habile. Calegari, Rinaldi et Valloti du-

(1) La bibliothèque du *Real Istituto Musicale* de Florence a été formée des fonds provenant de la chapelle des ducs de Toscane et de riches mécènes : les Casamorata, les Basevi, les Torrigiani ; c'est une mine inépuisable en ce qui concerne la production vocale des écoles romaine, vénitienne et florentine du XIVe au XVIIe siècle. Nous aurons d'ailleurs l'occasion d'en reparler.

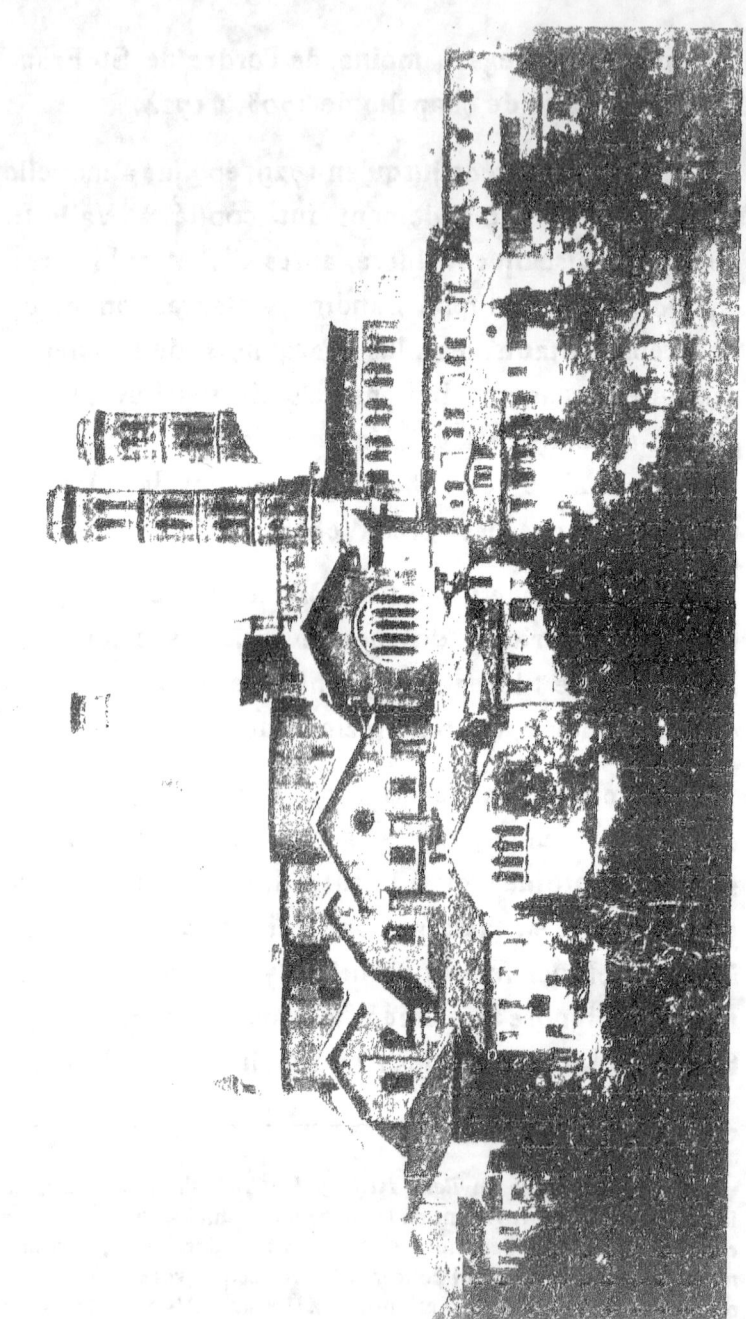

La Basilique Saint-Antoine à Padoue

rent s'occuper exclusivement des chanteurs, car Tartini fut nommé directeur d'orchestre dès 1721, et il garda ce poste jusqu'à sa mort (1770).

Il est facile de se rendre compte de la beauté des auditions données sous la conduite de tels maîtres et de l'impression que la foule, accourue de pays éloignés pour vénérer le corps de St-Antoine dans sa superbe châsse, devait ressentir aux effets produits, sous les sept coupoles de la vieille basilique, par des artistes si bien stylés.

Tartini ne dut pas entretenir d'amicales relations avec Vallotti, car ce dernier était un adversaire de ses conceptions théoriques, comme aussi d'ailleurs de celles de Rameau, que le système de Tartini battait en brèche en faisant faire un grand progrès à la science des accords.

Les derniers maîtres de chapelle qui eurent un renom furent : Sabbatini, dont le célèbre *Requiem* pour 3 ténors et basse est encore à Padoue comme le pendant des fameux *Impropria* de Palestrina ou du *Miserere* d'Allegri à Rome, et qui écrivit aussi un traité de la fugue compilé en grande partie dans les écrits de son maître Vallotti ; Antonio Calegari, auquel on doit 3 psaumes dans le style de Marcello ; Meneghini, le successeur immédiat de Tartini ; enfin Melchiore Balbi, violoniste de talent.

Dans une des galeries de la cour intérieure du cloître, au milieu de beaux monuments et d'inscrip-

tions de toute sorte, on nous montra une plaque de marbre blanc avec ces mots :

> A
> GIUSEPPE TARTINI
> da Pirano
> violinista insigne
> nell' Antoniana Basilica
> per dieci lustri direttore d'orchestra
> 1721 - 1770
> che
> larghe offerte di principi stranieri
> respinte
> a questa terra ospitale
> mente e opera
> sacrò
>
> l'amministratione della veneranda arca
> grata erede e gelosa custode
> dei suoi lavori
> nel secondo centenario della nascita
> 12 aprile 1892
> P.

(1)

.•.

En quittant la basilique, nous nous rendîmes à Ste-Catherine, église fort ancienne mais de peu d'apparence, où Tartini est enterré ; on venait de la fermer, il était 7 heures du soir.

(1) A Joseph Tartini, de Pirano, violoniste célèbre, pendant dix lustres directeur d'orchestre à la Basilique St-Antoine — 1721-1770 — qui, ayant repoussé les offres magnanimes de princes étrangers, consacra son intelligence et ses œuvres à cette terre hospitalière.

L'administration de l'arche vénérée, héritière reconnaissante et gardienne jalouse de ses ouvrages, dans le deuxième centenaire de sa naissance, 2 avril 1892.

Après avoir parlementé assez longtemps avec le custode, il se décida à la rouvrir spécialement pour nous. Notre unique désir étant de voir le tombeau du maître, on nous conduisit, chacun une bougie à la main, à travers de noirs couloirs. Nous montâmes un certain nombre de marches, puis nous atteignîmes une tribune, quelque peu étonnés que, dans ce pays, on plaçât les morts au premier étage ; nous vîmes bientôt notre surprise se changer en terreur, quand le custode souleva le couvercle d'une grande caisse de dimensions analogues à un sarcophage, comme pour nous découvrir quelques ossements jaunis...... C'était le clavier d'un vieil orgue !! Notre demande avait été mal comprise.

Après un nouveau dialogue, nous regagnâmes avec notre guide le sol de l'église où chaque dalle recouvre un caveau de famille portant des inscriptions que les pas des fidèles ont rendues presque illisibles (Ste-Catherine avait donc été autrefois une véritable nécropole). Nous fûmes obligés, en nous penchant sur chaque pierre, de parcourir toute la grande nef à genoux, toujours notre bougie à la main.

Après une heure de recherches infructueuses, harassés de fatigue, nous allions nous retirer quand le Curé de la paroisse arriva et voulut bien nous conduire directement au tombeau de l'illustre virtuose, tombeau placé près de l'autel de *Santa Dolorata*, et

que des stalles massives avaient dérobé à nos regards. En voici le fac simile:

> Joseph TARTINI
> sibi
> et conjugi suæ
> posuit
> obiit IV. Kal. Mart. MDCCLXX
> Æt. LXXVIII

Tartini s'éteignit à l'âge de 78 ans, le 16 février 1770, enlevé par le scorbut, malgré les soins dont sa famille et son élève préféré Nardini l'avaient entouré. Il laissa une fortune sinon considérable du moins assez importante.

Vallotti composa un Requiem que la chapelle de Saint-Antoine exécuta à ses funérailles, et des oraisons funèbres fort élogieuses pour son talent y furent prononcées. On raconte que la population tout entière de Padoue l'accompagna à sa dernière demeure, et l'on ajoute que, parmi les musiciens, Palestrina seul eut, à Rome, un aussi majestueux et solennel enterrement.

La simplicité de la sépulture de Tartini, dans l'église Sainte-Catherine, n e concorde pas avec l'existence fastueuse, pleine d'orgueil et de témérité qu'il mena jusqu'à 30 ans ; sans doute eût-il rêvé alors de dormir un jour dans un mausolée princier. Mais ce tombeau est comme le miroir de la vie tranquille, vouée uniquement à la conception d'ouvrages scien-

tifiques et à l'éducation d'élèves appliqués à laquelle il se consacra pendant près d'un demi-siècle. Dire quel événement opéra un revirement aussi complet dans cet esprit fougueux et indomptable est chose peu facile; cependant la fréquentation assidue de la basilique Saint-Antoine où ses fonctions l'appelaient assez souvent n'y fut peut-être pas étrangère. La musique pieuse qu'il y faisait exécuter, les quelques œuvres de style sévère qu'il composa pour certaines circonstances durent amener cette métamorphose, en lui faisant entrevoir l'inanité des grandeurs humaines.

En sortant de l'église Sainte-Catherine, on nous montra la maison du Maître, via Cassa di Risparmio, anciennement via Santa Cattarina, n° 96. De modeste apparence, elle est construite sur un plan commun à Padoue : une colonnade assez basse, servant de péristyle au magasin du rez de chaussée (1).

C'est là que l'éminent musicien écrivit la plupart et les meilleurs de ses ouvrages, au milieu des récriminations de sa femme dont la musique n'adoucissait pas précisément le caractère assez désagréable par nature. C'est là aussi que Nardini, Pasqualino, Bini, Alberghi, Dominico Ferrari, Carminati, Capuzzi, Pugnani (qui devint le maître de Viotti), les Fran-

(1) Disons, en passant, que Cristofori, inventeur du piano à marteaux, est né à Padoue en 1655 et qu'il y habita jusqu'en 1690.

çais Pagin et La Houssaye, enfin Mlle Lombardini, plus tard Mme de Sirmen (virtuose célèbre au XVIIIe siècle, une des premières femmes compositeurs) reçurent les leçons de Tartini, de ce grand Tartini dont le génie fera toujours l'admiration des siècles à venir, malgré les transformations apportées chaque jour à l'art violonistique.

On doit placer très prochainement une plaque commémorative sur la maison de Tartini. Comme l'a dit lui-même le prêtre qui nous servait de cicerone, il est scandaleux que cela n'ait pas été fait depuis longtemps.

Sans vouloir donner une liste complète des œuvres de l'illustre virtuose, nous dirons qu'il écrivit près de deux cents concertos pour violon solo et orchestre à cordes, et qu'il laissa à sa mort quarante-huit sonates inédites (il en avait publié au moins trois fois autant de son vivant). Ce fut le compositeur instrumentiste le plus fécond qu'on ait jamais connu.

Parmi ses ouvrages, citons : *Trattato di musica secondo la vera scienza del' armonica* (175 pages, Padoue 1754); *De'principi dell'armonica musicale contenuta nel diatonico genere* (120 pages, 1767); *Riposta di Giuseppe Tartini alla critica del di lui Trattato di musica di Mons. Le Serre di Genevra* (74 pages, Venise 1767); *Trattato delle appogiature si ascendenti che discendenti per il violino, come per il trillo, tremolo mordente, ed altro, con di chiarazione delle cadenze naturali e composte*; enfin sa

Lettera alla signora Maddalena Lombardini, inserviente ad una importante lezione per i suovatori di violino, publiée en 1770 dans l'*Europe littéraire* et traduite ensuite en plusieurs langues.

Voici cette lettre :

<div align="right">Padoue, le 5 mars 1760.</div>

Très estimée signora Maddalena,

Me trouvant enfin débarrassé des affaires importantes qui m'ont si longtemps empêché de remplir la promesse que je vous avais faite avec une sincérité trop grande pour que mon manque de ponctualité ne me chagrinât plus que je ne saurais le dire, je vais enfin commencer à vous donner les instructions que vous désirez de moi, dans cette lettre ; et si je ne m'explique point avec assez de clarté, je vous supplie de me faire part, dans votre réponse, de vos doutes et des difficultés que vous éprouverez ; je m'efforcerai de les détruire dans une autre lettre.

Votre principale étude doit se borner pour le moment à l'usage et à la puissance de l'archet, afin de vous rendre maîtresse de l'exécution et de l'expression de tout ce qui peut être joué ou chanté dans la mesure de votre instrument.

Votre première étude doit donc consister à trouver la véritable manière de tenir, de contrebalancer l'archet et de le presser légèrement sur les cordes, de

sorte qu'il semble réellement respirer en rendant le premier son, ce qui résultera de la friction opérée sur les cordes et non de la percussion qui ressemblerait à un coup donné avec un marteau. Ceci dépend entièrement de la légèreté avec laquelle vous appliquerez l'archet sur les cordes dès le premier contact; en l'appuyant doucement d'abord, ensuite d'une manière plus prononcée, cette pression graduée peut devenir aussi énergique que possible, parce qu'il n'y a guère de danger que le son commencé avec délicatesse devienne ensuite dur et grossier.

Il faut vous rendre maîtresse abolue de cette manière de commencer un son dans toutes les parties et toutes les positions de l'archet, au milieu comme aux extrémités, en poussant et en tirant.

Pour réunir ces particularités dans une seule leçon, exercez d'abord le crescendo sur une corde à vide, la seconde par exemple; commencez pianissimo et augmentez par degrés jusqu'au fortissimo, exercice que vous ferez en tirant et en poussant l'archet. Exercez-vous ainsi au moins une heure par jour, mais à différents intervalles, soit le matin, soit le soir, ayant toujours présent à la mémoire que, de de tous les exercices, celui-ci est le plus difficile et le plus essentiel pour bien jouer du violon.

Lorsque vous aurez complètement obtenu cette qualité de bon exécutant, un crescendo vous sera facile ; vous le commencerez aussi piano que possible, vous augmenterez l'intensité du son jusqu'à son

maximum pour le diminuer ensuite jusqu'au murmure, et tout cela d'un seul coup d'archet. De cette manière, tous les degrés de pression qu'exigera l'expression d'une note ou d'un passage, vous seront acquis d'une manière sûre, et vous pourrez exécuter avec votre archet tout ce qu'il vous plaira.

Pour acquérir ensuite cette légère propulsion et ce jeu du poignet d'où naît la rapidité de l'archet, il sera excellent de jouer chaque jour un des allegros en doubles croches des sonates de Corelli. Le premier est en *ré* (1); il vous faudra, en le jouant, accélérer un peu le mouvement chaque fois, jusqu'à ce que vous arriviez au plus haut degré de rapidité. Pour cela, deux précautions seront nécessaires : la première que vous jouiez les notes séparément et détachées, avec un silence entre chacune d'elles, comme si elles étaient écrites en triples croches et chacune suivie d'un huitième de soupir ; la seconde précaution consistera à ne jouer d'abord que de la pointe de l'archet et à exécuter, lorsque cela vous deviendra facile, les mêmes passages de la pointe jusqu'au milieu de l'archet et, qu'enfin, lorsque vous vous serez rendue absolument familière avec ce coup d'archet, vous étudiiez toujours le même passage au milieu de l'archet. Rappelez-vous surtout, dans l'étude de ces allegros et de ces traits, de les commencer tantôt en tirant, tantôt en poussant, évitant, par dessus tout,

(1) Voir première sonate de Corelli (Edition Augener), page 3 (M.R.).

l'habitude de ne les travailler que d'une seule de ces deux manières.

Afin d'obtenir une plus grande facilité dans la rapidité de l'exécution et de jouer d'une manière nette et légère, il sera bon de vous accoutumer à sauter rapidement d'une corde à l'autre entre deux notes consécutives à tous les intervalles possibles.

Pour ce qui est du travail de la main gauche, j'ai une recommandation particulière à vous faire, qui remplacera toutes les autres : c'est de prendre un fragment de concerto ou de sonate et de le jouer à la 2ᵉ position (le 1ᵉʳ doigt sur le *sol* de la chanterelle) et de rester constamment à cette position, à moins qu'il ne faille descendre au *la* sur la 4ᵉ corde, ou atteindre le *ré* sur la première : en tel cas, revenez immédiatement après à la 2ᵉ position. Cette étude doit être continuée jusqu'à ce que vous connaissiez parfaitement la 2ᵉ position.

Vous ferez suivre cette étude par celle de la 3ᵉ position (1ᵉʳ doigt sur le *la* de la chanterelle), puis de la 4ᵉ (1ᵉʳ doigt sur le *si* de la chanterelle), puis de la 5ᵉ (1ᵉʳ doigt sur le *do* de la chanterelle), etc. Ces études sont si nécessaires que je ne saurais, en vérité, trop les recommander à votre attention.

Je passe enfin à la 3ᵉ partie, absolument essentielle pour un bon exécutant, je veux parler du *trille*. Etudiez le d'abord lentement, puis avec une vitesse modérée et enfin avec rapidité ; vous aurez ainsi les trois degrés successifs de l'*adagio*, de l'*andante* et du

presto; en pratique, vous aurez souvent à vous servir de ces trois différentes espèces de trilles, car *la même nature de trille ne pourra pas être utilisée dans un mouvement lent et dans un mouvement vif.* .

Persévérez attentivement dans l'étude de cet ornement et commencez d'abord sur les cordes à vide ; après quoi, si vous êtes capable d'exécuter un bon trille avec le premier doigt, vous acquerrez une facilité d'autant plus grande avec le 2º, le 3º et le 4º (ou petit doigt) lequel doit travailler d'une manière toute particulière, comme étant le plus faible de ses frères.

Je ne vous proposerai, pour le présent, aucune autre étude ; ce que je viens de dire est plus que suffisant...

Veuillez bien accepter l'expression de mes respects, et me croire avec une véritable affection,

Votre très humble serviteur,

Giuseppe TARTINI.

Crémone et son École de Lutherie

Il n'est peut-être pas de ville italienne, au XVIIIe siècle, qui ait eu un renom artistique aussi éclatant que Crémone.

Lors de l'importation en France, en Angleterre et en Allemagne des violons et des violoncelles d'Amati, de Stradivarius, de Guarnerius, le monde musical tout entier avait les yeux fixés sur cette bourgade de la Lombardie où la fabrication des instruments à cordes atteignit la plus haute perfection. Cependant, l'école de Crémone datait déjà de trois siècles ! Depuis 1550 environ des générations d'ouvriers ajustaient des tables, des éclisses, des chevalets, travaillant avec art, sans forfanterie, dans la douce solitude de la plaine crémonaise où coule majestueusement le Pô, vendant à vil prix dans les villes voisines les produits de leurs ateliers.

Une des raisons probables pour lesquelles la facture des instruments à cordes atteignit à son apogée

à Crémone est la présence dans cette ville d'un virtuose d'un rare talent, Tarquinio Merula, premier violon-solo à la cathédrale, en 1628 (1).

Tarquinio Mérula a composé des *Concerti spirituali* et des sonates *da chiesa*; ses élèves furent nombreux. Encouragés par un tel groupe de violonistes émérites, les luthiers de Crémone durent faire tous leurs efforts pour perfectionner leurs instruments, car la virtuosité et la facture ont toujours marché de pair; c'est un fait patent dans l'Histoire de la Musique.

Les ouvriers luthiers de Crémone fondèrent, nous a-t-on dit, dès le commencement du XVII^e siècle, une confrérie ou association professionnelle (à l'instar de nos anciennes corporations françaises); cette confrérie dut contribuer également à donner de l'essor à l'industrie qui devait faire la gloire de Crémone. Chaque année avaient lieu des *Concours de maîtrise*; l'ouvrier qui avait construit l'instrument jugé le meilleur recevait en grande pompe une somme d'argent et une chaîne d'or des mains du syndic de la ville. La corporation des luthiers, avec sa bannière, figurait en première place dans la procession qui, aux grandes fêtes, sortait de la magnifique cathé-

(1) En Italie, l'orchestre prend très souvent part aux exécutions musicales données dans les églises. A la cathédrale de Crémone deux tribunes sont disposées de chaque côté du chœur; celle de gauche est réservée à l'orgue et aux chanteurs, celle de droite à l'orchestre; les deux groupes de musiciens sont dirigés par un seul maître de chapelle placé sur la tribune de gauche.

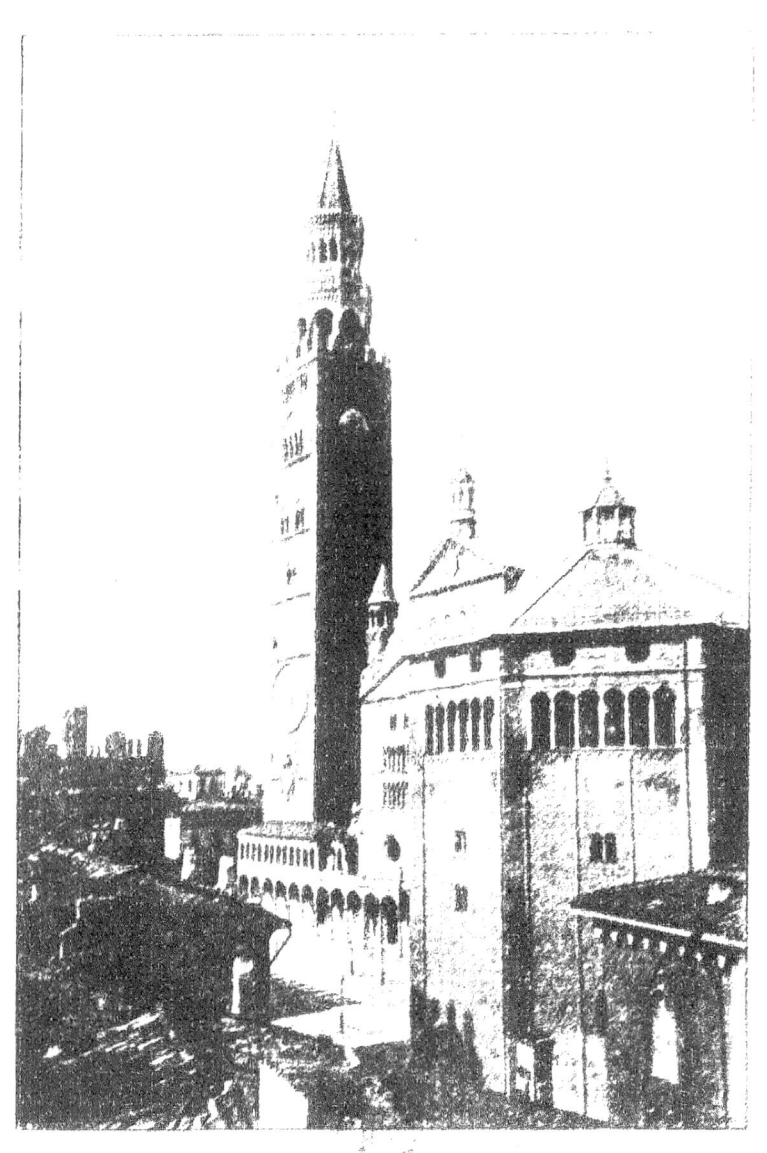

La Cathédrale de Crémone

drale pour faire le tour de la pittoresque cité, et elle était particulièremnet acclamée par les jolies Crémonaises au petit voile de dentelle noire jeté négligemment sur la tête !

André Amati, membre d'une très ancienne famille dont on peut suivre les traces depuis le onzième siècle, fut le créateur de l'école de Crémone. Il naquit vers 1525 et mourut vers 1580.

André Amati avait travaillé d'abord à Brescia, où une pépinière de luthiers a existé pendant longtemps.

Dès l'année 1450, Jean Kerlino y fabriquait des violes. Perigrino Zanetto y habita vers 1540 ; Gasparo da Salo (1) (qui fut un des premiers faiseurs de violons) y travailla de 1560 à 1610; Jean-Paul Magini, de 1590 à 1640. On cite encore Javietta Budiani et Matteo Bente, vers 1590.

En se fixant à Crémone, sa ville natale, André Amati dut se livrer à des études et des recherches personnelles avant de fixer définitivement les proportions de ses violons, car ils diffèrent en plusieurs points des modèles de l'école de Brescia. La facture en est admirablement soignée, mais ils ont généralement peu de son.

Jérôme et Antoine Amati succédèrent à leur père. Deux de leurs élèves se distinguèrent particulièrement : Giofredo Cappa, né à Crémone en 1590, qui

(1) Rodolphe Kreutzer, le fameux violoniste français, admirait beaucoup un violon portant la marque *Gasparo da Salo in Brescia 1613*.

fonda une école de lutherie à Saluces en 1640, et Nicolas Amati (1596-1684), fils de Jérôme, qui parvint, tout en conservant la perfection de facture de ses ancêtres, à donner une plus grande intensité de son à ses instruments, considérés comme de purs chefs-d'œuvre.

Dans l'atelier de Nicolas Amati travaillèrent son fils Jérôme, André Guarnerius, Paolo Grancino (fixé à Milan de 1665 à 1690); Antoine Stradivarius, et Jacques Steiner qui épousa une fille de son maître.

Jacques Steiner (ou Stainer) fonda une école de lutherie dans le Tyrol, son pays d'origine. Il fabriqua des violons à tête de lion, de tigre, etc. Ses meilleurs instruments sont ceux connus sous le nom de Steiner-électeur ; ils sont au nombre de 16: 12 furent acquis par différents électeurs et 4 par l'Empereur d'Autriche.

Voici la liste des luthiers de l'école d'Amati, telle qu'elle a été fixée par Fétis, avec la date de leurs productions :

Jph Guarnerius, fils d'André (Crémone)	de 1680 à 1710
Florinus Florentus (Bologne)..........	de 1685 à 1715
François Rugger ou Ruggieri (Crémone)	de 1670 à 1720
Jean Grancino, fils de Paolo (Milan)...	de 1690 à 1700
Alexandre Mezzadie (Ferrare).........	de 1690 à 1725
Dominicelli (Ferrare)..................	de 1695 à 1710
Vincent Rugger (Crémone).............	de 1700 à 1730
Jean-Baptiste Rugger (Brescia)........	de 1700 à 1725
Pierre-Jacques Rugger (Brescia).......	de 1700 à 1720
Gaetano Pasta (Brescia)...............	de 1710 à

François Grancino, fils de Jean (Milan). de 1710 à 1746
P. Guarnerius, fils de Joseph (Crémone) de 1725 à 1740
Santo Serafino (Venise)................ de 1730 à 1745

∴

Antoine Stradivarius est né à Crémone, en 1644, d'une ancienne famille de patriciens. A l'âge de 26 ans, il commença à signer ses violons de son nom.

En 1690, tout en conservant les traditions d'Amati, il donna plus d'ampleur à ses modèles. Les violons qu'il construisit à cette époque sont appelés, pour cette raison, « Stradivarius Amatisés ».

En 1700, Stradivarius est en pleine possession de son talent ; ses violons sont en tous points admirables et l'on ne sait s'il faut plus s'extasier sur le choix des bois, la délicatesse des contours, l'ampleur de la sonorité ou la beauté esthétique.

Stradivarius, on le sait, s'est toujours particulièrement attaché au ton chaud (rouge brun), à la souplesse et à la transparence de ses vernis ; il ne dédaignait pas, nous a dit M. Cavalli, luthier à Crémone, de demander des conseils à des hommes compétents. A l'appui de son affirmation, M. Cavalli nous a montré une gravure ancienne, représentant un coin de l'atelier du maître: Stradivarius examine un flacon de vernis et semble demander son avis à un prêtre qui se tient à ses côtés.

Les violons de Stradivarius qui sont parvenus jusqu'à nous ont dû tous être *rebarrés* par suite de

l'élévation du diapason. En augmentant considérablement la tension des cordes sur le chevalet, il était nécessaire de donner une base plus solide à la table d'harmonie (1).

Stradivarius s'est quelquefois écarté de son type habituel pour satisfaire aux demandes d'amateurs ou d'artistes. Il a fait des violons allongés (longuets) dans lesquels on reconnaît néanmoins la caractéristique de sa facture. Tous ses instruments ont été créés parfaits et capables de vivre des siècles.

Sur les dernières années de sa vie, le grand artiste crémonais montra moins de maîtrise dans sa fabrication.

A sa mort, ses fils achevèrent plusieurs de ses instruments.

En dehors de ses violons, altos et violoncelles, Stradivarius fabriqua des violes à sept, six et cinq cordes (quintons) (2), des guitares, des luths et des mandores.

Parmi tous les perfectionnements qu'il apporta dans la confection des violons, un des plus importants consiste dans la forme du chevalet.

On ne se doute pas, en général, de l'utilité de cet appendice ; il semble, pour certains, fait uniquement

(1) Tartini a trouvé, par des expériences faites en 1734, que la pression des cordes sur le chevalet égalait 63 livres. Depuis cette époque le diapason a monté de près d'un demi-ton ; le poids des cordes a donc proportionnellement augmenté.

(2) L'usage du quinton s'est conservé en France jusqu'à Rameau (1750).

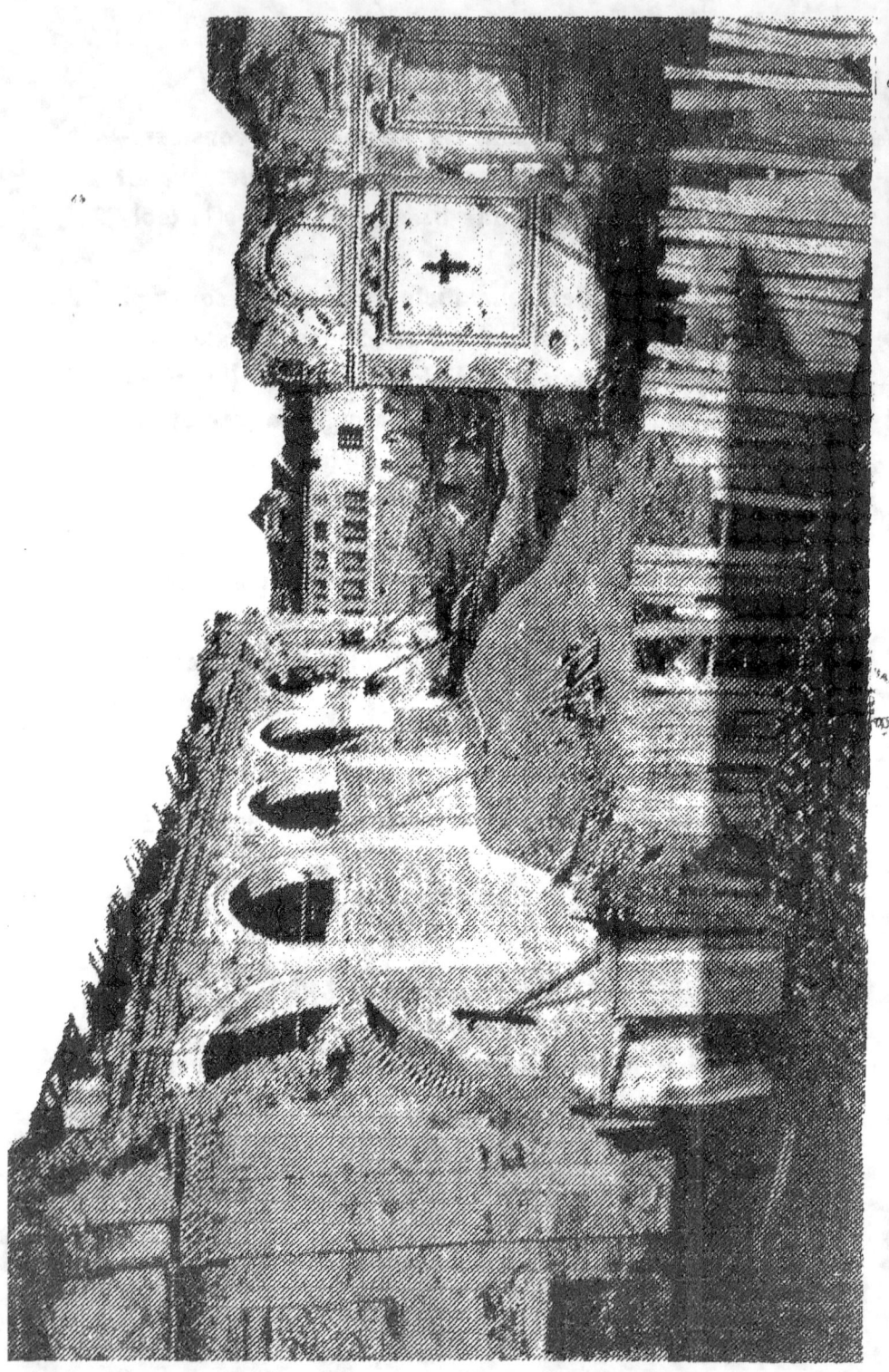

pour soutenir les cordes. En dehors de cette fonction, il doit encore transmettre les vibrations de la corde à la table d'harmonie, et le bois dont il est fait, les découpures qui l'ornementent ne sont pas sans influence sur les phénomènes vibratoires.

Stradivarius a donc dû faire bien des essais avant d'adopter définitivement un modèle. Celui-ci n'a pas été modifié depuis deux siècles ; nos luthiers modernes l'observent encore, car les acousticiens les plus émérites n'ont rien trouvé à y changer.

Le maître de Crémone mena une vie tranquille, sans jamais quitter sa ville natale. La lutherie était tout son idéal.

Il était maigre, de haute taille, presque toujours en costume de travail.

Il était sobre et réalisa facilement de petites économies. Ce fait n'était pas commun à l'époque, et l'on répétait souvent là-bas, dit-on, *riche comme Stradivari*.

Il se maria vers 23 ans, eut une fille et trois fils : Cattarina, Francesco, Omobono et Paolo. Les deux fils aînés travaillèrent dans l'atelier de leur père, le cadet s'adonna au commerce et on nous assura même qu'il tint une boutique de drapier à côté du magasin paternel.

En 1729, Antoine Stradivarius fit préparer son tombeau dans l'église San-Domenico ; mais, détail curieux, il n'y fut pas inhumé.

Le 19 décembre 1737, on lui donna la sépulture dans le caveau de M. François Vitani, dans la chapelle du Rosaire, paroisse de San Mateo.

L'église San-Domenico a été démolie en 1874 pour faire place à un fort joli jardin public.

La pierre tombale du sépulcre du célèbre luthier a été transportée au musée de Crémone où nous avons pu la voir.

Dans ce même musée, on remarque la photographie en couleur des plus beaux instruments de Stradivarius: *Le Messie, le Cygne, l'Empereur*, etc. (il avait l'habitude de donner un nom particulier à ses violons préférés); une vitrine contient plusieurs étiquettes authentiques, des *morsetti* lui ayant appartenu et portant sa marque, ainsi que quelques autres souvenirs (1).

Deux portraits sont accrochés au mur; nous reproduisons le mieux conservé.

Il n'y a malheureusement au musée de Crémone aucun instrument de l'illustre luthier. A sa mort, ses

(1) Le musée de Crémone contient comme souvenirs pouvant intéresser les musiciens, le buste de Ponchielli, le compositeur d'opéras le plus en vogue en Italie après Verdi, qui épousa la fameuse cantatrice Marietta Branbilla. On y voit aussi des autographes de Ponchielli, des lettres, des caricatures (don d'Alph. Mandelli) les manuscrits d'une symphonie et d'une marche funèbre, les partitions de "La Gioconda", "I promessi sponsi", "Marion Delorme", "Il parlatore eterno", "Lina", "Il figlinol prodigo", etc.

Tout à côté, on voit la tête de Ruggiero Manna, auteur de "Precioza", dont on a conservé des lettres, des partitions autographes et un piano lui ayant appartenu. Citons encore les portraits de l'illustre Monteverde, de Francesco Poffa, compositeur; de Rosa Marialli, primadona qui créa le premier opéra de Verdi, etc.

fils vendirent 90 violons et quelques outils au comte Coziode de Salambue, de Turin.

La majeure partie de ces violons a passé à l'étranger ; on croit cependant qu'il en reste encore quelques-uns dans la famille du comte (1).

La petite maison où Stradivarius habita et dans laquelle tant d'excellents ouvriers se perfectionnèrent dans leur art a été démolie il n'y a pas très longtemps pour faire place à un immeuble moderne de fort belle apparence. A l'endroit même où s'ouvrait la boutique célèbre, une plaque commémorative a été apposée; elle porte simplement cette inscription: A Antoine Stradivarius, luthier, qui, par l'excellence de ses instruments, donna à la ville de Crémone un renom universel.

Nous avons pu passer quelques heures dans cette maison et il était pour nous particulièrement intéressant d'évoquer les souvenirs de cet atelier paisible, presque solennel dans son austérité, où pendant près d'un siècle tant d'instruments merveilleux et considérés comme inimitables furent construits.

Les meilleurs élèves de Stradivarius furent ses deux fils, Carlo-Joseph Guarnerius, Charles Bergonzi, Lau-

(1) Le comte de Salambue fut le protecteur de Guadagnini qui, après avoir travaillé dans l'atelier de Stradivarius et s'être fixé quelque temps à Piacenza, s'installa définitivement à Turin et fabriqua exclusivement pour le comte.

rent Guadagnini, de Crémone; Alexandre Gagliano de Naples; Médard, de Paris, fondateur d'une école de lutherie en Lorraine; François Lupot, père du célèbre Nicolas Lupot, fixé à Paris; Jean Vuillaume, etc.

Voici la liste de l'école de Stradivarius :

Pietro della Costa, (Trévise)............	de 1660 à 1680
Michel-Angelo Garani (Bologne).......	de 1685 à 1715
David Teckler (Rome)..................	de 1690 à 1735
Carlo Giuseppe Testore (Milan)........	de 1690 à 1700
Franciscus Gobettus (Venise)..........	de 1690 à 1720
Alexandre Galianus (Naples)..........	de 1695 à 1725
Lorenzo Guadagnini (Crémone)........	de 1695 à 1740
Homobonus Stradivarius (su. disciplina A) Franciscus Stradivarius (Stradivarii)	de 1700 à 1725
Carlo Antonio Testore (Milan)..........	de 1700 à 1730
Nicolo Gagliano (Naples)	de 1700 à 1740
Paolo Antonio Testore (Milan)..........	de 1710 à 1745
Gennaro Gagliano (Naples)............	de 1710 à 1750
Spiritus Sursano (Coni)................	de 1714 à 1720
Tamaso Balestiere (Mantoue)...........	de 1720 à 1750
Carlo Bergonzi (Crémone).............	de 1720 à 1750
Homobonus Stradivarius (Crémone)....	de 1725 à 1730
Franciscus Stradivarius (Crémone)	de 1725 à 1730
Michel-Ange Bergonzi (Crémone)	de 1725 à 1750
Ferdinando Gagliano (Naples)..........	de 1740 à 1780
Carlo Landolfi (Milan)	de 1750 à 1760
Jean-Baptiste Guadagnini (Plaisance)...	de 1755 à 1785
Alexandre Zanti (Mantoue)............	de 1770 à

Joseph Guarnerius a presque égalé son maître. On l'appelle communément, en Italie, Giuseppe del Jesu,

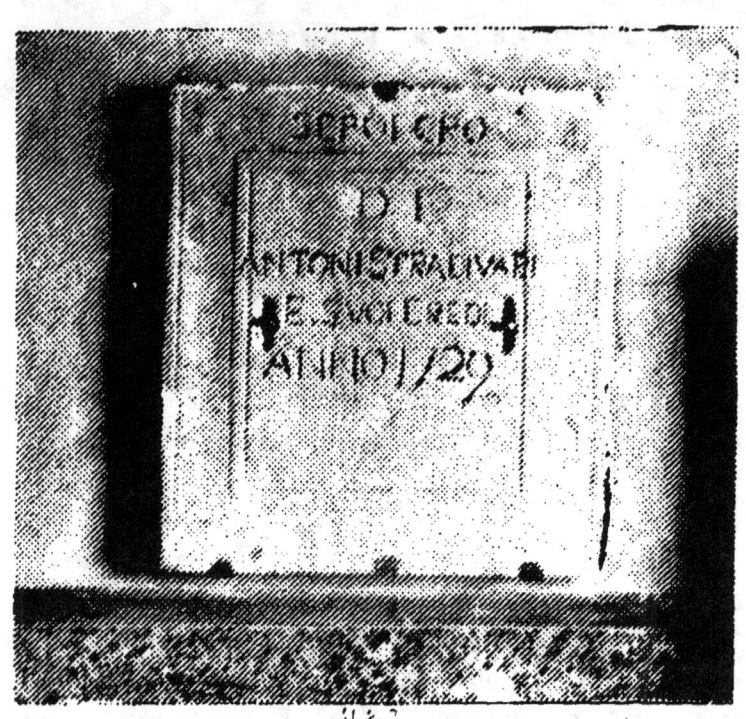

Pierre tombale de Stradivarius

parce que ses étiquettes portent souvent la marque IHS.

Ses instruments, faits avec soin, sonnent admirablement ; ils n'ont rien à envier à ceux de Stradivarius, tant par le choix des bois que pour la beauté du vernis, et se distinguent par une grande originalité de forme. On considère que les plus remarquables appartiennent à sa troisième manière (1735) ; ils sont généralement de grande taille.

Comme Stradivarius, Guarnerius s'est montré, dans les dernières années de sa vie, inférieur à lui-même ; il eut une conduite déplorable et fut pendant un certain temps, enfermé en prison. Là, il fabriqua avec des matériaux grossiers que lui procurait la fille du geolier, et l'on conçoit aisément que, dans de telles conditions, sa production ait été assez médiocre.

Après la mort de Guarnerius (vers 1745) la lutherie crémonaise eut encore des maîtres éminents.

Laurent Storioni, de Crémone (1751-1795) eut de la renommée, car il imita, avec talent, les violons de Guarnerius ; ses instruments ont un son puissant et majestueux.

Le musée de Crémone conserve le portrait de Cerutti, des chevilles, des chevalets, des outils, des plans de ce luthier avantageusement connu il y a une cinquantaine d'années.

M. Cavalli est le seul représentant actuel de la lutherie dans la patrie de Stradivarius. Il fabrique

chaque année un nombre assez considérable de violons, vendus surtout en Amérique.

Nous tenons à le remercier de l'aimable accueil qu'il nous a fait lors de notre court séjour dans la petite ville lombarde, des précieux renseignements qu'il nous a donnés et de l'empressement qu'il a mis à nous montrer les principales reliques de la grande école.

Trois rues à Crémone portent les noms d'Amati, de Guarneri et de Stradivari; souhaitons que la municipalité ne tarde pas trop à élever à cette trinité d'artistes le grandiose monument auquel ils ont droit.

Le Violon de Paganini[1]

Si Gênes, *la Superbe*, attire le simple voyageur par ses palais de marbre qui s'étagent en hémicycle sur des collines verdoyantes, et par son port d'une grande majesté où règne une animation affolée, le dilettante tient surtout à s'y arrêter dans l'unique but de *voir le violon de Paganini*.

Cet instrument, sur lequel le violoniste fantastique, dont l'Europe entière a suivi les fastes pendant près d'un demi-siècle, se fit entendre si souvent, repose dans la salle Rouge de l'hôtel de ville (2). Il y a été pla-

(1) On est en émoi actuellement au *Municipio* de Gênes parce que le Guarnerius de Paganini se détériore chaque jour davantage, rongé par les vers.

Le meilleur moyen de conserver ce fameux violon ne serait-il pas de le confier (afin qu'il soit souvent joué) au plus habile de nos virtuoses, après un concours public annoncé dans le monde entier ?

Un tel concours se renouvellerait, bien entendu, au décès de chaque bénéficiaire.

(2) On verra plus loin comment ce violon devint la propriété de Paganini.

cé, après que Paganini en eut fait don à sa ville natale, dans une armoire dorée, capitonnée de satin bleu ; il y est maintenu debout par des anneaux d'or et recouvert d'une cloche en cristal. C'est un des plus beaux spécimens de la facture de Giuseppe-Antonio Guarnerius del Gesù. Datant de 1743, il appartient à la *troisième époque* du célèbre luthier crémonais, celle qui donna naissance à des instruments d'une conception hardie, vigoureuse et possédant les plus réelles conditions acoustiques.

Le violon de Paganini est détérioré, car on a eu la malencontreuse inspiration, en l'installant à l'hôtel de ville de Gênes, de l'entourer d'un ruban et d'imprimer sur sa table de fond, avec de la cire chaude, le sceau de la municipalité.

Quand on voulut le confier, pour une seule soirée, au violoniste Sivori (qui fut l'élève de Paganini) à l'occasion d'un concert de charité, il fallut enlever sceau et ruban, et un morceau du magnifique vernis de Guarnerius fut emporté. (On remarque encore l'empreinte laissée par la cire sur le dos de l'instrument) (1).

Il n'y a pas très longtemps, le violoniste Bronislow Hubermann, au cours d'une triomphante tournée en Italie, obtint le privilège de « réveiller l'âme endormie » de l'instrument du *maestro dei maestri*. On

(1) Depuis ce fâcheux accident, le sceau de la ville de Gênes est simplement attaché à la tête du violon de Paganini.

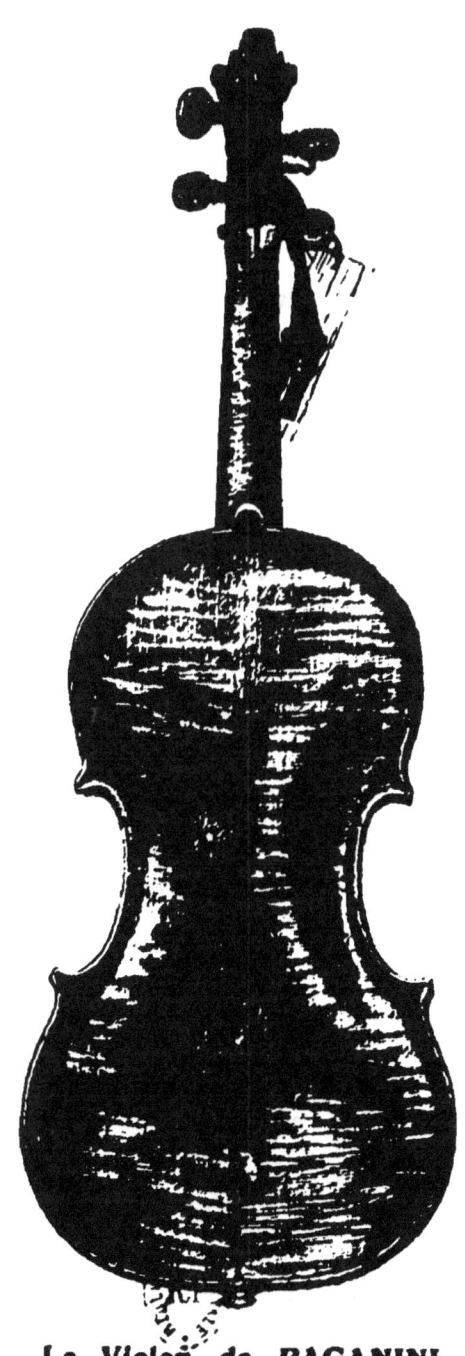

Le Violon de PAGANINI
Guarnérius de 1743

raconte que l'on eut beaucoup de peine à l'accorder ; il fallut remplacer certaines cordes, ajuster à nouveau le chevalet et les chevilles, avant que Bronislow Huberman put s'en servir et exécuter la *Chaconne*, de Bach, la *Danse des Sorcières*, de Paganini, etc.

Voici le procès-verbal de cette séance :

« Aujourd'hui 16 mai 1903, à 4 heures, dans a salle Rouge du *Municipio*, en présence de : MM. B. Huberman, W. Klasen, Camille Garoni (préfet) ; Mmes Costanza Garoni, H. Hastreiter, Luisa Bossi, Delma Haide ; M. Norbert-Dunkl ; Mme Angiolina-Maria Bossi ; du syndic, des adjoints, des conseillers municipaux et de citoyens notables, a été ouverte l'urne de cristal pour qu'en soit extrait le violon de Nicolo Paganini et qu'il soit remis à l'illustre M. Bronislow Hubermann, lequel devait le faire résonner. Ce qu'il fit, en effet, durant plus d'une heure, accompagné au piano, par le maître concertiste Willy Klasen.

« Cela eut lieu aux applaudissements admiratifs de tous les assistants, puis le violon fut remis dans l'urne et celle-ci, fermée au sceau de la Commune, fut replacée dans la loge spéciale aménagée dans la paroi nord de la Salle Rouge, à proximité de la fenêtre. De ce qui précède a été dressé le présent procès-verbal pour être versé aux archives ».

L'Econome Civique : Aug. Boscossi.
Bars-Borelli, A. Gandolfo, témoins.

A côté du violon de Paganini, dans cette même armoire de la Salle Rouge, on remarque un étui à violon portant en gros caractère le nom du célèbre artiste, un de ses ravissants portraits-miniatures, une médaille qui lui fut offerte par la ville de Gênes, après un concert de charité en 1835.

Au dessous repose le violon de Sivori, avec les décorations et une photographie de ce maître génois, qui fut à peu près le seul disciple de Paganini.

Un très beau portrait à l'huile de Paganini, donné par son ami, le chevalier Giuseppe Isola, en 1869, à la Municipalité de Gênes, est accroché au mur de la Salle Rouge, à gauche de l'armoire dorée citée plus haut (1).

⁂

Après avoir dit quelques mots du violon de Paganini, il me paraît indispensable de parler de l'incomparable virtuose lui-même. Bien que sa biographie ait été écrite plusieurs fois, certaines anecdotes de sa vie sont peu connues ; elles dépeignent si parfaitement son caractère bizarre et capricieux, que je ne puis résister au désir de les reproduire ici.

Dès que Paganini fut capable de tenir un violon, il imagina d'en jouer à sa manière, sans suivre exac-

(1) Plusieurs autres portraits, également à l'huile, ont été peints après la mort de Paganini et sont fort recherchés ; celui dû à Jos Resch, qui est actuellement en ma possession, est très remarquable.

tement les conseils de son premier maître, Giovanni Servetto (1) Il ne réussit, néanmoins, pas trop mal dans ses essais, car Giacomo Costa, violoniste et directeur d'orchestre, lui fit exécuter, à 8 ans, des soli à l'église. Il abandonna bientôt la musique religieuse pour l'art profane et affronta les feux de la rampe pour la première fois, au théâtre de sa ville natale.

Malgré le succès enthousiaste que lui firent ses concitoyens, on lui conseilla, avant de parcourir les villes en virtuose, d'aller travailler quelque temps à Parme, sous la direction d'Alessandro Rolla.

Paganini raconta lui-même comment il fut reçu par ce professeur attaché à la cour, et dont le nom devait devenir illustre, après son passage comme chef d'orchestre au théâtre de la Scala, à Milan :

« En arrivant chez Rolla, nous le trouvâmes malade et alité. Sa femme nous conduisit dans une pièce voisine de sa chambre, afin d'avoir le temps nécessaire pour se concerter avec son mari, qui ne paraissait pas disposé à nous recevoir. Ayant aperçu sur la table un violon et le dernier concerto de Rolla, je m'emparai de l'instrument et jouai à première vue. Etonné de ce qu'il entendit, le compositeur s'informa du nom du virtuose. Lorsqu'il apprit que ce n'était qu'un jeune garçon, il n'en voulut rien croire, jusqu'à ce qu'il s'en fut assuré lui-même. Il me déclara alors qu'il n'avait plus rien à m'ap-

(1) Paganini est né à Gênes en 1784.

prendre et me conseilla d'aller demander à Paër des leçons de composition ».

Contrairement à ce que Paganini affirme, on est convaincu que Rolla le fit travailler sous sa direction ; on ajoute même que le maître blâmait souvent la hardiesse et les procédés charlatanesques de son élève. Ecouta-t-il ces justes observations ? Il n'y a pas lieu de le supposer, car l'enfant prodige sacrifiait toujours la pureté de l'art à l'effet à produire sur le public.

Ghiretti, le maître de Paër, lui enseigna l'harmonie et Paganini composa, vers 1795, plusieurs morceaux d'une difficulté sans égale.

En 1798, il se rendit à Lucca pour jouer dans un concert ; puis, sans prévenir son père de sa décision, il se mit en route, en évitant de passer par Gênes, pour commencer sa vie d'aventures qui a donné prise à tant de légendes.

On raconte qu'une nuit, à Livourne, où il s'était livré au jeu, sa passion, il perdit jusqu'à son violon. Comme il devait paraître en public le lendemain et qu'il ne possédait plus d'instrument, un amateur, M. Livron, eut pitié de sa situation critique et lui offrit le superbe Guarnérius dont j'ai parlé plus haut.

En 1804, Paganini retourna à Gênes pour se livrer résolument à l'étude. L'année suivante, on l'appela à Lucca comme violon-solo des princes Bocciochi. Là, il s'ingénia à frapper l'esprit du public en exécutant des morceaux entiers sur une seule

corde. La première fois qu'il coupa deux cordes en public pour jouer exclusivement sur le sol sa *Scena amorosa*, il connut un triomphe indescriptible.

Cependant, certains artistes lui reprochèrent d'avoir pour unique objectif la virtuosité à outrance. On a retrouvé, dans la correspondance de Boucher de Perthes, une lettre datée de Livourne 1809, qui contient ces quelques mots :

« ... Paganini est aussi une altesse dans son genre ; et quand il voudra faire moins de charges et renoncer à l'honneur d'être le grand paillasse des violons, il en sera le grand duc, voire même l'empereur... »

A Paris, Paganini réalisa dans ses concerts des recettes extraordinaires.

En 1831, il donna *dix* auditions à l'Opéra, du 9 mars au 24 avril, après lesquelles M. Rivarne, chef de la comptabilité, lui remit la somme respectable de *cent vingt-quatre mille quatre cent huit francs vingt-sept centimes*, provenant des bénéfices nets.

Voici des extraits de la presse au sujet du talent de Paganini :

La *Revue de Paris* :

« Quand nous aurons parlé de ces doigts dévorants qui sillonnent les cordes de cet instrument, qui semble se soutenir de lui-même, tandis qu'une main forcenée le parcourt en tous sens par des bonds et des gestes prodigieux ; quand nous aurons dit que ces sons ne sont plus un air, plus un chant, mais en quelque sorte une langue que l'artiste a apprise à son

instrument, que cet homme compose une seconde fois la musique qu'il exécute, qu'elle n'est plus à l'auteur, du moment qu'il y touche... croit-on qu'on aurait fait un pas vers l'intelligence de la réalité ? »

De son côté, Escudier définit ainsi la personnalité de Paganini :

« Ironique et railleur comme le *Don Juan* de Byron, capricieux et fantasque comme une hallucination d'Hoffmann, mélancolique et rêveur comme une méditation de Lamartine, ardent et fougueux comme une imprécation de Dante, doux et tendre comme une mélodie de Schubert, le violon de Paganini rit, soupire, menace, blasphème et prie tour à tour. Il exprime toutes les émotions du cœur, tous les bruits de la nature, tous les incidents de la vie ; il a des accents, des effets, des combinaisons dramatiques d'une prodigieuse variété ; il exerce une puissance de fascination que ne posséda jamais la voix humaine la plus souple et la plus sympathique ».

On ne tarissait donc pas d'éloges sur le grand violoniste ; les poètes, les gens de lettres le vantaient dans tous leurs écrits, et il ne se passait pas de jour sans qu'il reçut quelques pièces de vers. Un artiste du Théâtre de Rouen, nommé Valmore, lui adressa, le 27 octobre 1832, les bouts-rimés suivants :

A PAGANINI

D'où s'échappe la voix frémissante et cachée
Qui vibre dans tes doigts ? Est-ce une voix de fée ?
Dis-nous ? est-ce un cœur d'homme aux pleurs harmonieux ?
Un sourire de femme égaré vers les cieux ?

Ce coloris des sons, fascinante merveille,
Semble créer pour nous le prisme de l'oreille !
Le cœur bat, l'âme écoute et meurt de tes accents ;
L'ivresse à flots pressés ruisselle dans nos sens ;
Si ton rapide archet, de ses ailes de flammes,
Vole comme l'éclair sur tes brillantes gammes,
Jetant des notes d'or dans un sillon de feu,
N'est-ce pas qu'en ton sein vient s'agiter un Dieu ?
De la Divinité, toi vivante étincelle,
Toi seul prouverais l'âme et sa source immortelle ;
Quand ton génie altier sait, d'un sublime écart,
Renverser à tes pieds les barrières de l'art,
On dirait, sous ta corde et sans frein et sans règle,
Un nid de rossignol couvé par des yeux d'aigle !

Paganini étonnait surtout, je l'ai déjà dit plus haut, par son mécanisme transcendant ; on raconte que pour l'acquérir il avait travaillé jusqu'à 11 heures par jour. De plus, cet être quasi-diabolique devait fasciner tous les esprits, s'il faut en croire le frappant croquis de Castil-Blaze :

« Cinq pieds six pouces, taille de dragon, visage long et pâle, fortement caractérisé, bien avantagé en nez, œil d'aigle, cheveux noirs, longs et bouclés, flottant sur son collet, maigreur extrême, les joues creusées de deux rides semblables aux ff d'un violon ou d'une contrebasse. Les prunelles, étincelantes de verve et de génie, voyagent dans l'orbite de ses yeux et se tournent lentement vers celui de ses accompagnateurs dont l'attaque lui donne quelque sollicitude. Son poignet tient au bras par des articulations si souples, que je ne saurais mieux le comparer qu'à un

mouchoir attaché au bout d'un bâton et que le vent fait flotter de tous les côtés ».

Un musicien de talent a écrit :

« Savez-vous pourquoi ce garçon-là m'a plu tout d'abord ? Est-ce par son violon, son esprit, son originalité ? Non, c'est par sa maigreur. En le voyant, si admirablement étique, son aspect me consolait, et quand je l'avais bien considéré, je me trouvais presque gras. Aussi, quand il joue et tire de son instrument cet immense volume de son, je suis à me demander si c'est lui ou son violon qui résonne. Je croirais assez que c'est lui ; certainement, il est le plus sec des deux, et ma peur, quand il approche du feu, est de le voir voler en éclats, car alors, remarquez-le bien, ses membres craquent. Tenez donc toujours un seau d'eau à sa portée... »

Parmi les légendes qui entourèrent la vie de Paganini, une de celles qui eurent le plus longtemps cours, a trait à son emprisonnement, à la suite, disait-on, d'un assassinat retentissant.

Le graveur Louis Boulanger a publié, en 1831, une lithographie représentant l'artiste assis sur un grabat et charmant les loisirs de sa solitude en jouant du violon. Livrée au commerce, elle parvint jusqu'au grand violoniste qui, pour se disculper, écrivit au directeur du journal *L'Artiste*, la lettre suivante :

« Monsieur,

« Tant de marques de bonté m'ont été prodiguées par le public français, il m'a décerné tant d'applaudissements qu'il faut bien que je croie à la célébrité qui, dit-on, m'avait précédée à Paris, et que je ne suis pas resté, dans mes concerts, tout à fait au-dessous de ma réputation. Mais si quelque doute pouvait me rester à cet égard, il serait dissipé par le soin que je vois prendre à vos artistes de reproduire ma figure, et par le nombre de portraits de Paganini, ressemblants ou non, dont je vois tapisser les murs de votre capitale.

« Vous avez publié, dans *L'Artiste*, une lithographie représentant *Paganini en prison*. Me promenant hier sur le boulevard des Italiens, j'examinais en riant cette mystification avec tous les détails que l'imagination de l'artiste lui a fournis, quand je m'aperçus qu'un cercle nombreux s'était formé autour de moi, et que chacun, confrontant ma figure avec celle du jeune homme représenté dans la lithographie, constatait combien j'étais changé depuis le temps de ma détention. Je compris alors que la chose était prise au sérieux, et je vis que la spéculation n'était pas mauvaise.

« Il me vint dans la tête que je pourrais fournir moi-même quelques anecdotes aux dessinateurs qui veulent bien s'occuper de moi; c'est pour y donner de la publicité que je viens vous prier de vouloir bien insérer ma lettre.

« Ces messieurs m'ont représenté en prison, mais ils ne savent pas ce qui m'y a conduit et, en cela, ils sont à peu près aussi instruits que moi et que ceux qui ont fait courir l'anecdote.

« Il y a là-dessus plusieurs histoires qui pourraient fournir autant de sujets d'estampes.

« Par exemple, on a dit qu'ayant surpris mon rival chez ma fiancée, je l'ai tué bravement par derrière, dans le moment où il était hors de combat. D'autres ont prétendu que ma fureur jalouse s'était exercée sur ma fiancée elle-même; mais ils ne s'accordent pas sur la manière dont j'ai mis fin à ses jours. Les uns veulent que je me sois servi d'un poignard; les autres que j'aie voulu jouir de ses souffrances avec du poison.

« Enfin, chacun a arrangé la chose suivant sa fantaisie ; les lithographes pourraient user de la même liberté.

« Voici ce qui m'arriva, à ce sujet, à Padoue, il y a environ quinze ans. J'y avais donné un concert, et je m'y étais fait entendre avec quelque succès. Le lendemain, j'étais assis à la table d'hôte, moi soixantième, et je n'avais point été remarqué lorsque j'étais entré dans la salle. Un des convives s'exprima en termes flatteurs sur l'effet que j'avais produit la veille. Son voisin joignit ses éloges aux siens et ajouta : « L'habileté de Paganini n'a rien qui doive
« surprendre : il la doit au séjour de huit années
« qu'il a fait dans un cachot, n'ayant que son violon

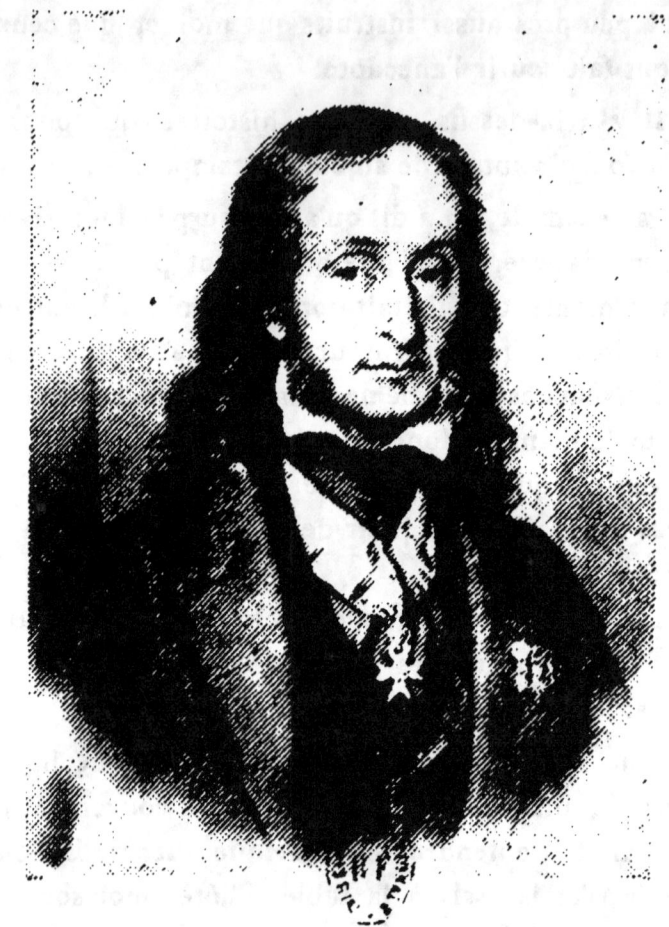

Nicolo PAGANINI 1784-1840

« pour adoucir sa captivité. Il avait été condamné à
« cette longue détention pour avoir assassiné lâche-
« ment un de mes amis, qui était son rival ».

« Chacun, comme vous pouvez le pensez, Monsieur, se récria sur l'énormité du crime. Moi, je pris la parole et, m'adressant à la personne qui savait si bien mon histoire, je la priai de me dire en quel lieu et dans quel temps cette aventure s'était passée.

« Tous les yeux se tournèrent vers moi : jugez de l'étonnement quand on reconnut l'auteur principal de cette tragique histoire ! Fort embarrassé était le narrateur. Ce n'était plus son ami qui avait péri ; il avait entendu dire... on lui avait affirmé... il avait cru... mais il était possible qu'on l'eût trompé...

« Voilà, Monsieur, comme on se joue de la réputation d'un artiste, parce que les gens enclins à la paresse ne veulent pas comprendre que l'artiste a pu étudier en liberté dans sa chambre, aussi bien que sous les verrous.

« A Vienne, un bruit plus ridicule encore mit à l'épreuve la crédulité de quelques enthousiastes. J'y avais joué les variations qui ont pour titre *les Streghe* (les Sorcières) et elles avaient produit quelque effet. Un monsieur que l'on m'a dépeint, au teint pâle, à l'air mélancolique, à l'œil inspiré, affirma qu'il ne trouvait rien qui l'étonnât dans mon jeu, car il avait vu distinctement, pendant que j'exécutais mes variations, le diable près de moi, guidant mon bras et conduisant mon archet ! Sa ressem-

blance frappante avec mes traits démontrait assez mon origine ; il était vêtu de rouge, avait des cornes à la tête et la queue entre les jambes !

« Vous concevez, Monsieur, qu'après une description si minutieuse, il n'y avait pas moyen de douter de la vérité du fait ; aussi beaucoup de gens furent-ils persuadés qu'ils avaient surpris le secret de ce qu'on appelle *mes tours de force*.

« Longtemps ma tranquillité fut troublée par tous ces bruits qu'on répandait sur mon compte. Je m'attachai à en démontrer l'absurdité. Je faisais remarquer que depuis l'âge de 14 ans je n'avais cessé de donner des concerts et d'être sous les yeux du public ; que j'avais été employé pendant seize années comme chef d'orchestre et comme directeur de la musique à la cour ; que s'il était vrai que j'eusse été retenu en prison pendant 8 ans, il fallait que j'eusse commis un assassinat à l'âge de sept ans.

« J'invoquais à Vienne le témoignage de l'ambassadeur de mon pays, qui déclarait m'avoir connu, depuis près de vingt ans, dans la position qui convient à un honnête homme, et je parvenais ainsi à faire taire la calomnie pour un instant ; mais il en reste toujours quelque chose, et je n'ai pas été étonné de la retrouver ici. Que faire à cela, monsieur ?

« Je ne vois autre chose que de me résigner et de laisser la malignité s'exercer à mes dépens. Je crois cependant devoir, avant de terminer, vous commu-

niquer une anecdote qui a donné lieu aux bruits injurieux qu'on a répandus sur mon compte.

« Un violoniste, nommé D...i, qui se trouvait à Milan en 1798, se lia avec deux hommes de mauvaise vie, qui l'engagèrent à se transporter avec eux, la nuit, dans un village, pour y assassiner le curé qui passait pour avoir beaucoup d'argent. Heureusement, le cœur faillit à l'un des coupables au moment de l'exécution, et il alla dénoncer ses complices. La gendarmerie se rendit sur les lieux et s'empara de D...i et de son ami, au moment où ils arrivaient chez le curé. Il furent condamnés à 20 ans de fer et jetés dans un cachot; mais le général Menon, étant devenu gouverneur de Milan, rendit, au bout de deux ans, la liberté à l'artiste.

« Le croiriez-vous, monsieur ? C'est sur ce fonds qu'on a brodé toute mon histoire. Il s'agissait d'un violoniste dont le nom finissait en *i*, ce fut *Paganini*: l'assassinat de mon rival devint le mien et ce fut encore moi qu'on prétendit avoir été mis en prison. Seulement comme on voulait m'y faire découvrir mon nouveau système de violon, on me fit grâce des fers, qui auraient pu gêner mes bras.

« Encore une fois, puisqu'on s'obstine contre toute vraisemblance, il faut bien que je cède. Il me reste pourtant un espoir, c'est qu'après ma mort, la calomnie consentira à abandonner sa proie, et que ceux qui se sont vengés si cruellement de mes succès laisseront ma cendre en repos. »

« Paganini ».

Après la publication de cette lettre, l'auteur de la lithographie en question adressa la réponse suivante au directeur de l'*Artiste* :

« Monsieur le Directeur,

« Vous avez bien voulu me communiquer une lettre dans laquelle M. Paganini se plaint amèrement des poursuites de la calomnie, qui ne doit, dit-il, abandonner sa proie que lorsqu'il sera au tombeau. Or, comme je passe dans son esprit pour un agent de la livide déesse, ayant forme de lithographe, il m'importe de repousser ce rôle ridicule, car je ne suis ni calomniateur, ni faiseur de facéties, ni mystificateur exploitant la curiosité des badauds de Paris.

« Voici tout mon tort : Paganini vint à Paris, l'enthousiasme fut universel, je le vis, je l'entendis, et ce fut un des plus beaux moments de ma vie. Je n'eus cependant pas le plaisir d'apercevoir sur son épaule le diable en habit d'amiral anglais, comme en porte le singe des carrefours, cornu, grimaçant, pourvu de sa queue et se chargeant d'électriser l'auditoire attentif. Non, monsieur, je ne vis pas cela, mais bien un homme extraordinaire, un artiste surprenant, dont le seul aspect fit une profonde impression sur mon âme, qui me fascina par sa belle tête que l'art animait d'un feu divin. C'était bien là un de ces hommes prédestinés dont le ciel est si avare, hommes à part de l'humanité foule, que j'ai vus si bien peints par Hoffmann, et que le monde comprend si peu.

« En regardant ce front pâle, empreint de tristesse,

je me demandais si la fatale destinée n'avait pas pressé de sa main de fer cette âme brillante, pour lui faire expier d'avoir tout reçu en partage, de briller ainsi supérieure parmi les autres; puis dans mon esprit vint se placer cette touchante figure du Tasse tristement assis sur la pierre d'un cachot, seul, avec ses hautes pensées, sublime, rayonnant dans ces ténèbres; alors à tout cela se mêla confusément ce que j'avais entendu dire de la captivité de Paganini, dont la cause m'était totalement inconnue, ce qui me le représentait plus grand encore. Oui, me disais-je, voilà le sort du génie! méconnu longtemps, souvent opprimé et quelquefois, enfin, récompensé de tant de maux par l'acclamation universelle! Sort digne d'envie!

« Rentré chez moi, pensif et la tête remplie du souvenir de Paganini, je fis ce croquis que vous avez bien voulu insérer dans votre journal. C'est donc une faute qui m'est personnelle, et je désire que ces lignes prouvent à M. Paganini que je ne fais partie d'aucun complot ourdi pour nuire à sa réputation; que c'est par ignorance d'un fait, et non par obstination à constater un fait inventé à plaisir; que, d'ailleurs, ce serait une chose ridicule d'attaquer un homme que tout le monde estime et que tout le monde admire; qu'il n'aurait dû voir en ceci qu'une méprise d'artiste, et que les piquantes anecdotes dont il a bien voulu faire part aux dessinateurs ne fourniraient pas d'heureux sujets de lithographie ».

« Louis Boulanger »

* * *

En parcourant les principales capitales de l'Europe Paganini avait l'habitude d'écrire ses impressions et de mentionner les quelques faits amusants de sa vie quotidienne sous forme de notes de voyage.

Laissons-lui donc la plume pour nous narrer les historiettes ou les anecdotes dans lesquelles il joue parfois le rôle du plus parfait pince-sans-rire.

« J'étais dans les rues de Vienne, un soir que le tonnerre grondait et que la pluie menaçait de tomber par torrents. Malgré cette menace, je sortais de mon hôtel et marchais lentement, sans but, regardant ces bonnes têtes d'Autrichiens, blondes et carrées, lorsque l'orage me surprit tout à coup dans un faubourg. J'étais seul, ce qui m'arrivait rarement. Pour retourner chez moi, il m'aurait fallu faire une demi-lieue de chemin. Je n'avais qu'un moyen, c'était de prendre une voiture. J'en accostai successivement trois, mais les conducteurs ne comprenant pas la langue que je leur parlais, refusaient de m'ouvrir les portières de leurs voitures. Une quatrième vint à passer ; la pluie tombait que c'était une bénédiction. Cette fois, le cocher m'avait compris : il était Italien, véritablement Italien. En montant, je voulus faire prix avec lui ; mais sur cette question que je lui posai : — Combien me prendrez vous pour me ramener à mon hôtel ? — Cinq florins, me répondit-il, le prix d'un billet d'entrée pour les concerts de Paganini. — Coquin que tu es, lui répondis-je, tu

oses exiger cinq florins pour une si petite course ? Paganini joue sur une seule corde, mais, toi, peux-tu faire marcher ta voiture sur une roue ? — Eh ! monsieur, il n'est pas aussi difficile qu'on le prétend de jouer sur une seule corde, je suis musicien. Aujourd'hui, j'ai doublé le prix de mes courses pour aller entendre cet autre musicien qu'on appelle Paganini.

« Je ne marchandai plus, le cocher me conduisit de confiance. J'avais mis plus de dix minutes pour venir à pied dans le faubourg ; en moins de dix minutes, je fus à la porte de mon hôtel. Je sortis cinq florins de ma poche et un billet de mon portefeuille. — Tiens, voilà la somme que tu m'as demandée, dis-je au cocher, et, de plus, un billet pour aller entendre cet *autre musicien* qu'on appelle Paganini, au concert qu'il doit donner demain à la salle Philharmonique.

« En effet, le lendemain à 8 heures du soir, la foule se pressait aux portes de la salle où je devais me faire entendre. Je venais d'entrer, lorsqu'un commissaire vint m'appeler en disant : — Il y a à la porte un homme en jaquette, assez malproprement vêtu, qui veut entrer à toute force. — Je suivis le commissaire. C'était le cocher de la veille qui, usant du droit que je lui avais donné, voulait s'introduire avec son billet. Il criait qu'on lui avait fait cadeau de sa place, et qu'on ne pouvait pas lui refuser l'entrée du concert. Je fis lever la consigne, et, malgré sa jaquette

et ses gros souliers mal cirés, je fis entrer mon homme, pensant qu'il se perdrait dans la foule. Ah bien oui ! Dès que je me présentai sur l'estrade, j'aperçus devant moi le cocher qui produisait une très grande sensation par le contraste qu'offraient ses vêtements et sa figure avec les jolis minois et les riches parures des dames placées aux premières galeries. Chacun des morceaux fut applaudi avec entraînement ; j'obtins un très gros succès. Mais l'homme à la jaquette avait au moins autant de succès que moi. Il battait des mains (et quelles mains !) il criait au milieu d'un morceau, lorsque tout le monde était silencieux. Ses gestes, ses cris, ses applaudissements, tenant du délire, le faisaient remarquer, autant que sa mise, qui était des plus burlesques.

« La soirée se termina et, grâce au ciel, ce fut sans accident. Le lendemain, à mon lever, on m'annonça qu'un homme demandait à me parler ; il ne voulait pas se nommer et, comme je tardais trop à répondre, je vis apparaître le même individu qui avait excité tant d'hilarité à mon concert.

« Mon premier mouvement fut de le mettre à la porte. Pourtant, il avait un air si humble, que je n'en eus pas le courage. — Excellence, me dit-il, je viens vous demander un grand service... Je suis père de quatre enfants, je suis pauvre, je suis votre compatriote ; vous êtes riche, vous avez une réputation sans égale. Si vous le voulez, vous pouvez faire ma

fortune. — Diavolo ! que veux-tu dire ? lui demandais-je, effrayé. — Eh ! bien, autorisez-moi à écrire en gros caractères derrière ma voiture : Cabriolet de Paganini ». — Mets ce que tu voudras et va au diable !...

« Deux ans après, je retournai à Vienne. Le cocher avait acheté l'hôtel où j'étais descendu, avec le produit de ses courses. En deux ans, sa fortune s'était élevée à cent mille francs, et il avait revendu le cabriolet mille guinées à un riche Anglais ».

.

« C'était à Naples. J'avais loué un bel appartement meublé à la Riviera di Chiaja. Quelques jours avant mon départ, un Anglais, qui me portait souverainement sur les nerfs, me demanda de jouer dans une soirée qu'il s'était engagé de donner à ses compatriotes, pour qu'ils puissent m'entendre à loisir. Je trouvai passablement impertinente cette promesse faite sans que je fusse consulté préalablement.

Je résolus de donner une petite leçon à l'insulaire. Je commençai par prétexter que l'état de ma santé me défendait de sortir, le soir surtout. L'Anglais m'offrit sa voiture, un landau moelleusement capitonné. Je tins bon, mais j'offris une transaction. Le salon de mon appartement était assez vaste ; je jouerais chez moi, et l'Anglais donnerait mon adresse à tous les invités ; ils se trouveraient tous à mon hôtel le soir convenu. C'était excentrique ; il n'en fallut pas plus pour que cela convînt à un Anglais. —

Pardon, lui dis-je, au moment où il allait me quitter, je suis habitué à faire les honneurs de chez moi avec un certain luxe. Il est impossible de ne pas offrir un souper à vos invités. Combien sont-ils? — Mais..... une quarantaine au plus. — Fort bien. Je n'ai pas de cuisinier, et celui de l'hôtel est détestable. D'ailleurs, il pourrait ne pas convenir à votre monde. — Qu'à cela ne tienne, répondit l'Anglais, j'enverrai chercher tout ce qu'il faut. — Soit, je suis forcé d'accepter. Seulement, je vous prie de donner des ordres pour que tout arrive ici avant 5 heures; j'aime que tout soit prêt à l'avance. Quant au concert, il pourrait commencer à 10 heures. Vous donnerez cette heure-là à vos invités. C'est après-demain, n'est-ce pas? Eh bien! c'est convenu. — *All Right!* répondit l'Anglais en me serrant vigoureusement la main. Et il sortit.

« Il fut exact, je dois lui rendre cette justice. Cinq heures sonnaient comme un fourgon s'arrêtait devant ma porte. Des marmitons, des commissionnaires me descendirent tout ce qu'il fallait pour composer un véritable festin de Balthazar. Les vins surtout étaient de premier choix. Je recommandai au propriétaire de l'hôtel de faire la chose en règle. Un couvert fut mis dans la grande salle à manger, pour quarante personnes.

« De mon côté, j'avais donné rendez-vous à mes trente-neuf invités : des Italiens. A six heures, nous étions à table; à huit, on buvait le coup de l'étrier,

comme on l'appelle. C'était un souper d'adieu que je donnais à mes compatriotes.

« Mes malles étaient prêtes, mes comptes réglés avec le propriétaire de la maison meublée que j'avais occupée ; je me rendis au Molo, où je m'embarquai.

« Mes amis m'y avaient accompagné. Dix heures sonnaient quand je les congédiai. C'était l'heure probablement à laquelle mon escouade britannique avait dû se présenter chez moi pour le concert... N'importe, je traitai généreusement mes vrais invités. Quant aux autres, ceux de l'Anglais, ils durent rire de mon excentricité.

..

« Un jour, la Cour des Tuileries témoigne le désir de m'entendre ; on me propose un concert ! J'accepte. Mais ayant demandé, la veille, à visiter le salon, afin d'accorder mes violons sur la disposition des lieux (??)· on accède à mon désir, et on me mène au château. Là, je fais observer à un intendant que les tapisseries de la salle sont disposées de manière à supprimer l'écho, et je demande quelques changements ; mais l'intendant n'avait pas l'air de m'écouter. Je me retire, bien résolu à ne pas jouer le lendemain. L'heure du concert arrive, la Cour vient, le monde s'installe sur les banquettes. On me cherche à l'orchestre, on m'attend en murmurant ; on finit par envoyer chez moi, et l'on apprend que je n'étais pas sorti, que je m'étais couché de bonne heure, et que j'avais donné ordre de ne pas me réveiller ».

⁂

On a bien souvent parlé de l'avarice, prétendue sordide, de Paganini, de son amour exagéré pour ce que certaines gens appellent le *vil métal*. Tout dernièrement, on a retrouvé une lettre, datée du 16 juin 1838, trop curieuse pour ne pas être reproduite i ci :

« Monsieur,

« Je suis forcé de vous exprimer ma surprise en voyant le peu de souvenir que vous mettez à remplir la dette que vous avez envers moi. Cette négligence de votre part me force à vous rafraîchir la mémoire sur des circonstances que vous ne devez pas avoir oubliées. Je vous présente donc mon petit compte, en vous priant de vouloir bien le solder au plus tôt.

« Pour avoir donné 12 leçons à Mademoiselle votre fille, afin de lui faire comprendre la manière dont elle devait exprimer la musique et le sens des notes qu'elle exécutait en ma présence.. 2.400 fr.

« Pour avoir, moi-même, exécuté chez vous pendant huit fois, en différentes occasions, plusieurs morceaux de musique...................................... 24.000 fr.

Total......... 26.400 fr.

« Je n'ajoute point à ce compte toutes les leçons que j'ai données verbalement à Mademoiselle votre fille pendant que j'étais à votre table, voulant bien

lui faire un cadeau des peines que j'ai prises en ces moments pour tâcher de lui donner les véritables idées de la science musicale, désirant qu'elle pût les saisir et en profiter

« Je n'ajouterai point non plus aucun mot pour vous faire connaître qu'il est juste de payer les personnes qui nous rendent des services et qui nous prêtent des sens (sic), puisque vous n'avez pas manqué de me dire sur ce point votre opinion, en me donnant des avis sur l'affaire du docteur Cr...io, par lesquels vous avez jugé à propos que je dusse payer 110 francs pour n'avoir reçu, heureusement pour ma santé, que quelques conseils, qui ne me furent donnés que par hasard chez vous.

« Vous sentez bien, monsieur, qu'il passe une trop grande différence entre les soi-disantes (sic) visites de ce docteur et mes séances d'exécution, pour ne pas connaître, qu'en proportion, je suis bien plus modeste dans mes demandes qu'il ne l'est dans les siennes.

« Je vous salue bien distinctement, et j'ai l'honneur d'être NICOLO PAGANINI.

Si Paganini ne se privait pas d'adresser parfois à ses élèves de véritables notes d'apothicaire, en revanche il n'aimait pas qu'on lui rendît la pareille. A ce sujet Léon Escudier publia il y a une quarantaine d'années, dans un de ses ouvrages, l'amusante anecdote que voici :

« Paganini avait perdu de bonne heure presque toutes ses dents. Il avait beaucoup de peine à manger, ce qui le contrariait vivement. Ses amis l'engagèrent à s'adresser à M. X... qui lui ferait un ratelier plus beau que nature. L'artiste suivit cet excellent conseil ; mais il négligea de s'informer du prix. En revanche, il fut si content de son ratelier qu'il en commanda un second. Plus tard M. X... envoya sa facture qui s'élevait, croyons-nous, à mille francs.

« Non, tant que nous vivrons, nous n'oublierons jamais la scène qui eut lieu en notre présence le jour que le commis se présenta à Paganini, la facture à la main.

« Paganini sortait du bain ; enveloppé dans un drap, il finissait de s'essuyer. Il prend la facture, lit le chiffre, s'écarquille les yeux, chiffonne d'un mouvement nerveux le papier et le jette par terre. Puis il se livre à un concert de jurons, d'invectives, de cris de rage, de sons inarticulés: le mot *voleur* brochait sur le tout. Le pauvre commis, ahuri d'abord, bientôt blessé à vif par les apostrophes plus qu'outrageantes du violoniste s'avisa de protester. Paganini déjà en colère, devint furieux ; il lui saute à la gorge, qu'il serre de ses doigts osseux. L'artiste est blême, le commis passe du rouge au violet. Dans la bagarre, le drap qui enveloppe le corps maigre et efflanqué de Paganini tombe. On eût dit un squelette quittant son linceul. Nous accourons pour lui arracher des mains le malheureux commis qui croit avoir affaire à un

fou ; mais Paganini résiste, crie toujours, se grise de sa propre colère, si bien qu'à force de vociférer, de grimacer, il reste comme pétrifié. Un flot de sang s'échappe de sa bouche béante, et qui ne peut plus se fermer. Le commis profite de ce moment de trêve pour se sauver à toutes jambes. Paganini veut parler, et ne le peut pas. Il nous montre sa bouche ; nous croyons à une attaque d'apoplexie. On l'aurait cru à moins. Heureusement il n'en était rien. Le râtelier s'était détraqué; le ressort cassé, il venait de se retourner dans la bouche de Paganini ! Et quelques efforts qu'il fit, il ne réussissait pas à s'en rendre maître.

« Qu'on se figure cette scène : Paganini nu comme un ver, la bouche ensanglantée, traînant son drap à ses pieds comme un suaire, se démenant, agitant les bras comme ceux d'un télégraphe, et essayant de nous faire comprendre ce que nous ne pouvions certes pas deviner. Ce ne fut qu'après bien des efforts que nous réussîmes enfin à lui enlever le terrible râtelier devenu, par sa faute, une espèce de poire d'angoisse, et à mettre au lit Paganini.

« Le lendemain l'artiste fit assigner M. X... Inutile d'ajouter qu'il fut condamné à payer et les mille francs et les frais. »

Néanmoins, Paganini eut dans sa vie certains mouvements de générosité que la grande vivacité et les changements si subits de son caractère peuvent seuls expliquer. C'est ainsi qu'enthousiasmé par l'exécu-

tion de la *Symphonie fantastique* de Berlioz, sous la direction de l'auteur, au Conservatoire de Paris, en 1838, il envoya à ce dernier une somme de 20.000 francs avec une lettre dont voici la teneur :

« Mon cher ami,

« Beethoven disparu, il n'y avait que Berlioz qui puisse le faire revivre; et moi qui ai goûté vos divines compositions, dignes du génie que vous êtes, je crois de mon devoir de vous prier de vouloir bien accepter en hommage vingt mille francs qui vous seront remis par M. le baron de Rotschild sur la présentation du billet inclus.

« Croyez-moi toujours votre ami tout affectionné.
<div style="text-align:right">N. P. »</div>

Berlioz remercia le grand violoniste par ces mots :

« O digne et grand artiste,

« Comment vous exprimer ma reconnaissance ? ! Je ne suis pas riche, mais croyez-moi, le suffrage d'un homme de génie tel que vous me touche mille fois plus que la générosité royale de votre présent.

« Les paroles me manquent, je courrai vous embrasser dès que je pourrai quitter mon lit où je suis encore retenu aujourd'hui ».
<div style="text-align:right">H. Berlioz (1).
18 décembre 1838.</div>

(1) Dans son remarquable ouvrage sur Hector Berlioz, Adolphe Jullien a écrit ce qui suit au sujet du don fait par Paganini à l'auteur de la Symphonie fantastique : « Dès le premier jour, cette

Le 27 octobre 1835, Paganini avait déjà fait une donation d'un millier de francs à l'*illustrissima congregazione della carita di Parma*. Le 12 mai 1836, il avait également accordé un secours à un artiste malheureux de Parme.

Au début de l'année 1840, miné par ce terrible cancer du larynx qui devait l'enlever, il abandonna complètement ses concerts et se rapprocha du ciel d'azur qui l'avait vu naître, de ce ciel dont il a eu toute sa vie une véritable nostalgie. Quittant sa superbe villa Gaione près de Parme, il vint s'installer à Nice dont le climat clément pouvait seul, disait-on, améliorer sa santé.

De sa triste chambrette, il admirait le panorama splendide chanté par le poète et jetait par instant un regard éteint vers son cher violon qui demeurait

générosité d'un homme aussi peu généreux que Paganini trouva beaucoup d'incrédules ; on pensait généralement que c'était là pure comédie et que le célèbre virtuose n'avait rien donné du tout : que l'argent, s'il avait été touché chez Rotschild, provenait sûrement de M. Bertin. Au demeurant, la vérité pourrait bien avoir été révélée par Listz qui vivait, pour ainsi dire avec Berlioz à cette époque et qui avait assisté aux embrassements frénétiques de Paganini et de Berlioz. D'après lui, ce serait vraiment le grand violoniste qui aurait versé les 20.000 fr., mais à contre cœur et sur les conseils de Jules Jouine, afin d'amadouer le public français qui commençait à le traiter de lâdre, à lui montrer les dents, parce qu'après avoir encaissé de belles recettes, il avait sèchement refusé son concours gratuit pour un concert organisé en faveur des hospices de Paris ».

Faut-il ajouter foi à l'opinion d'A. Julien ? Nous ne le croyons pas, car, comme nous le démontrons, Paganini a, plusieurs fois, secouru plus malheureux que lui.

près de lui silencieux. On raconte que, peu de temps avant de s'endormir du sommeil éternel, il voulut faire chanter une dernière fois l'instrument avec lequel il connut les plus immenses succès ; saisissant son Guarnerius, il redevint pendant quelques minutes le Paganini des plus beaux jours, puis tomba exténué.

Le 27 mai 1840, Paganini, dont le dernier désir offre encore un exemple de sa parcimonie, voulut manger un pigeon pour son déjeuner. Comme il demandait à sa fidèle domestique Zulietta quelle serait la somme nécessaire pour cet achat, celle-ci lui répondit qu'il faudrait au moins douze sous. « Douze sous, reprit-il, en faisant une grimace encore plus laide que d'habitude, douze sous ! Oh ! c'est trop cher, Zulietta. Tâche au moins de l'avoir pour huit sous, car vois-tu, mon enfant, il y a beaucoup de petits os dans un pigeon ».

Quand on voulut lui servir le mets demandé, Paganini avait cessé de vivre (1).

La fortune qu'il laissa s'élevait à 2 millions. Dans sa collection d'instruments, on remarquait, outre son fameux Guarnerius, un Amati, un Stradivari (estimé 8.000 florins) et une basse de ce même luthier.

(1) En 1845, Achille Paganini, fils de Nicolo Paganini et de la cantatrice Antonia Bianchi, de Como, fit transporter la dépouille mortelle de son père au cimetière de Parme.

.˙.

En terminant, je tiens à dire quelques mots des œuvres violonistiques de Paganini.

Il les composa, on le sait, exclusivement pour son usage personnel, ne trouvant pas à faire valoir dans les productions d'autrui les *trucs* fantasmagoriques que sa virtuosité excessive lui avait fait découvrir.

Fétis nous rapporte que Paganini se montra à Paris « au-dessous du médiocre dans des concertos de Kreutzer et de Rode infiniment moins difficiles que ses propres œuvres, et qu'il fut peu satisfaisant au quatuor ». Dans les traits, il faisait merveille, mais dans « le chant il employait fréquemment une vibration frémissante qui avait de l'analogie avec la voix humaine ; par les glissements affectés de la main qu'il y joignait, cette voix était celle d'une vieille femme, et le chant avait les défauts et le mauvais goût qu'on reprochait autrefois à certains chanteurs français ».

Les pages écrites par le célèbre violoniste génois sont constellées d'accords à grands écarts, de doubles cordes, de doubles sons harmoniques, de pizzicati de la main gauche accompagnant une mélodie soutenue par l'archet, et d'une foule d'autres *difficultés* que le développement extraordinaire de ses doigts lui permettait seul de rendre aisément et avec lesquelles il enthousiasmait les masses. Au point de vue purement musical, elles n'ont qu'un assez mince

mérite, et il fallait l'exécution magique et étincelante de leur auteur pour les faire apprécier. Suggestionné par le renom de Paganini, on a voulu prêter à ses œuvres un intérêt qu'elles n'ont jamais eu ; il était, du reste, lui-même convaincu de leur valeur factice, car il résolut de ne pas les livrer de son vivant à la gravure, prétendant qu'elles perdraient de leur prestige dès le jour où elles seraient entre les mains de tous les violonistes (1).

Quoi qu'il en soit, si l'évolution actuelle de la littérature musicale tend à faire heureusement disparaître des concerts les compositions de Paganini, il faut néanmoins engager nos futurs maîtres de l'archet à les connaître et à les travailler ; elles sont toutes éditées par la célèbre maison Lemoine de Paris.

Ils y découvriront des *effets* jusqu'alors insoupçonnés, notamment dans *I palpiti*, *Non più mesta*, les variations sur le *God save the queen*, sur *Le Streghe* (les Sorcières), sur le thème *Nel cor piu non mi Sento*, etc. A ceux qui ne pourront pas parcourir tout l'œuvre de Paganini, je recommande les *24 Caprices* pour violon seul qui résument toute la technique de l'instrument (2), le *Mouvement perpétuel* qui

(1) Certains musicographes ont donc proféré un blasphème inconcevable en appelant Paganini le *Beethoven de l'Italie*.

(2) Le violoniste Ysaye exécute quelquefois au concert, en bis, le 13ᵉ caprice.

est un excellent exercice de doigts et d'archet à reprendre quotidiennement ; enfin les deux concertos (1) avec orchestre ou piano, dont le rondo du deuxième, appelé la *Clochette*, a fourni à Liszt le thème d'un de ses plus brillants morceaux de piano.

FIN

(1) La partie de violon du 1ᵉʳ concerto est en *ré* majeur, tandis que l'accompagnement est en *mi* bémol, Paganini ayant toujours eu l'habitude d'accorder son violon 1/2 ton au-dessus du diapason pour donner plus d'éclat à sa sonorité. Comme je ne conseille pas aux violonistes un pareil système qui gâte l'oreille, cet accompagnement devra être transposé pour être exécutable.

Le violoniste Kubelik fait quelquefois entendre le 1ᵉʳ concerto de Paganini avec un accompagnement nouveau, à l'harmonie recherchée, à l'instrumentation colorée d'un certain attrait.

Table des Matières

Padoue et le Tombeau de Tartini....... 3

Crémone et son Ecole de Lutherie......... 19

Le Violon de Paganini............31

Imp. P. Legendre & Cⁱᵉ, rue Bellecordière, Lyon.

www.ingramcontent.com/pod-product-compliance
Lightning Source LLC
Chambersburg PA
CBHW071422220526
45469CB00004B/1396